다른 공룡을 찾아라!

초판 1쇄 인쇄 2018년 9월 28일
초판 1쇄 발행 2018년 10월 12일
발행인 이정식 **편집인** 최원영
편집책임 안예남 **편집담당** 차이경
제작담당 오길섭 **마케팅담당** 홍성현, 임종현
발행처 ㈜서울문화사
등록일 1988년 2월 16일
등록번호 제 2-484
주소 서울시 용산구 새창로 221-19
전화 02)799-9308(편집), 02)791-0750 (출판영업)
팩스 02)799-9334(편집), 02)749-4079(출판영업)
디자인 김희경
인쇄처 에스엠그린 인쇄사업팀

다른 공룡을 찾아라!

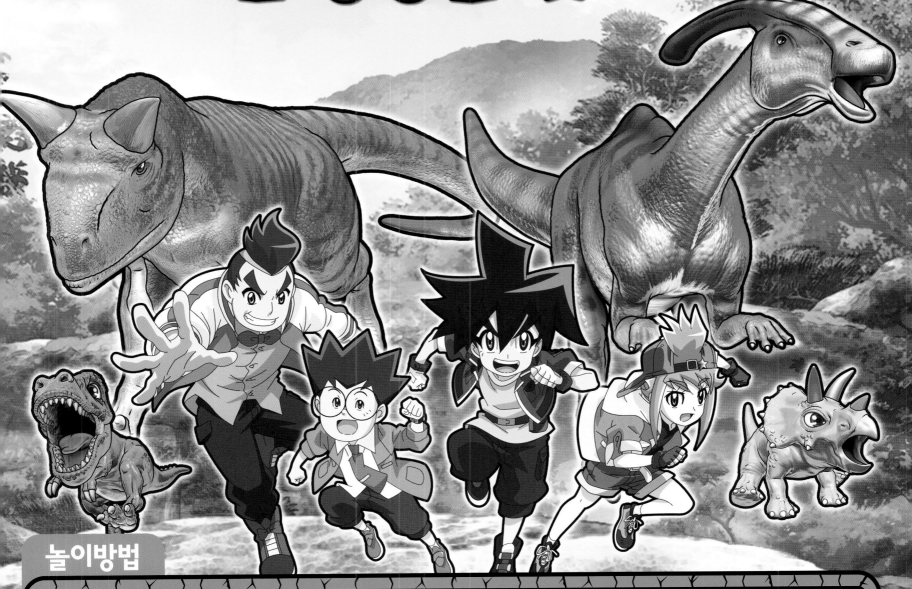

놀이방법

1. 찾기 게임	2. 특별 게임	3. 정답 확인
두 그림을 비교하고, 다른 부분을 찾아봐!	중간중간 재미있는 특별 게임을 풀어 봐!	24~25쪽의 정답을 확인해 봐!

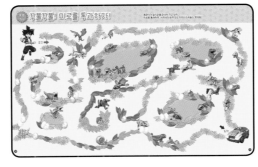

타이니소어 소개

아직은 평화로운 타이니소어 마을이야.
숲속 마을에는 어떤 타이니소어들이 살고 있을까?
타이니소어들을 구경하고, 자기소개도 들어 봐!

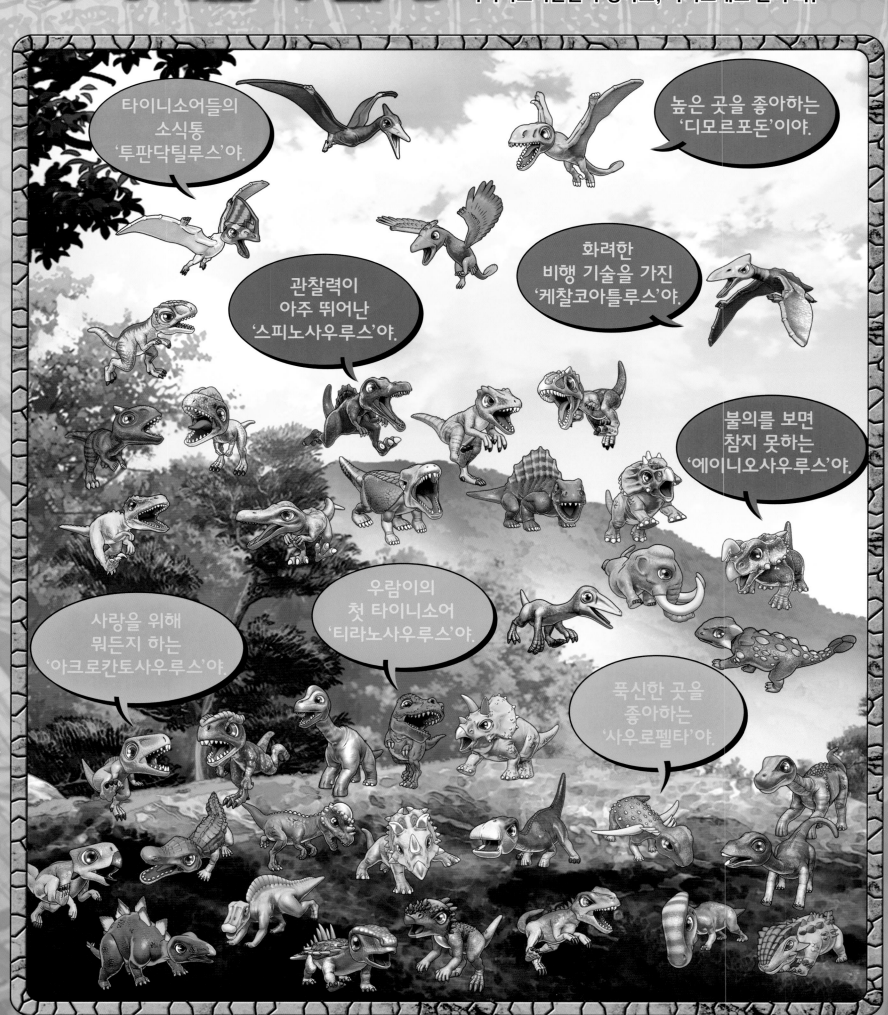

두 그림을 비교해 보고,
다른 부분 7군데를 찾아봐!

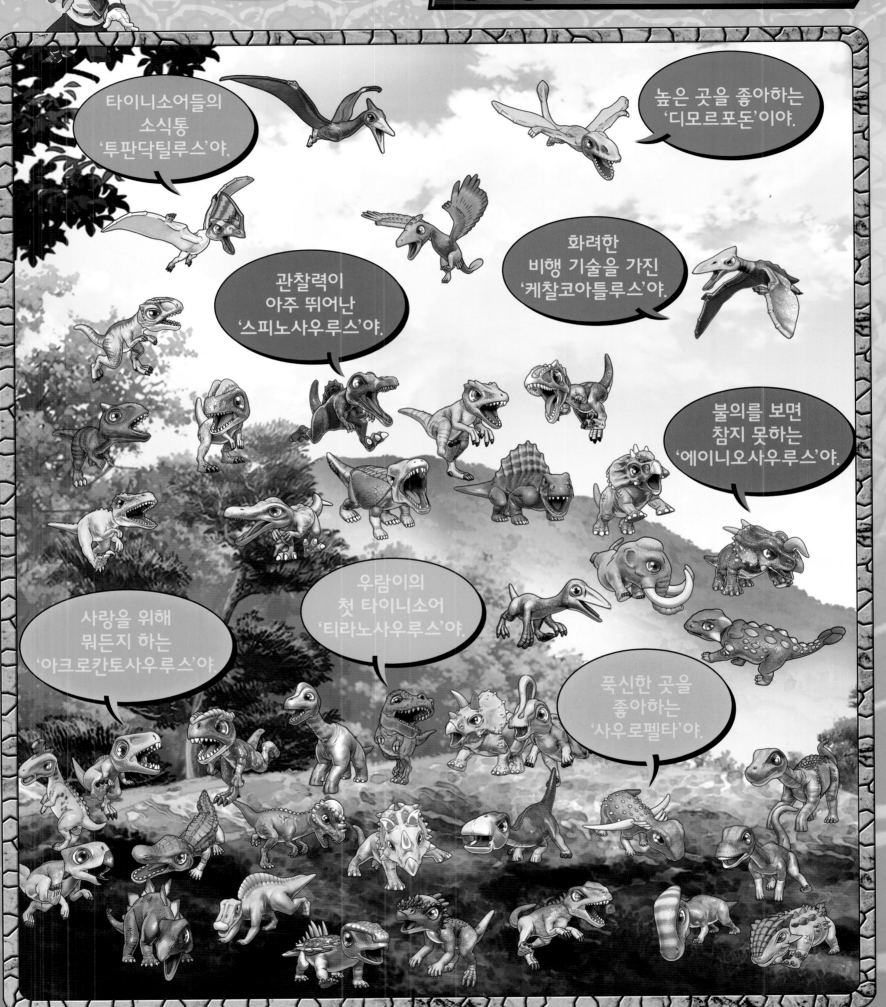

높은 곳을 좋아하는
'디모르포돈'이야.

타이니소어들의
소식통
'투판닥틸루스'야.

화려한
비행 기술을 가진
'케찰코아틀루스'야.

관찰력이
아주 뛰어난
'스피노사우루스'야.

불의를 보면
참지 못하는
'에이니오사우루스'야.

사랑을 위해
뭐든지 하는
'아크로칸토사우루스'야.

우람이의
첫 타이니소어
'티라노사우루스'야.

푹신한 곳을
좋아하는
'사우로펠타'야.

공룡 배틀

꺅~! 모놀로포사우루스와 딜로포사우루스의
무시무시한 대결이 시작됐어.
숨죽이며 지켜보는 타이니소어들을 찾아볼까?

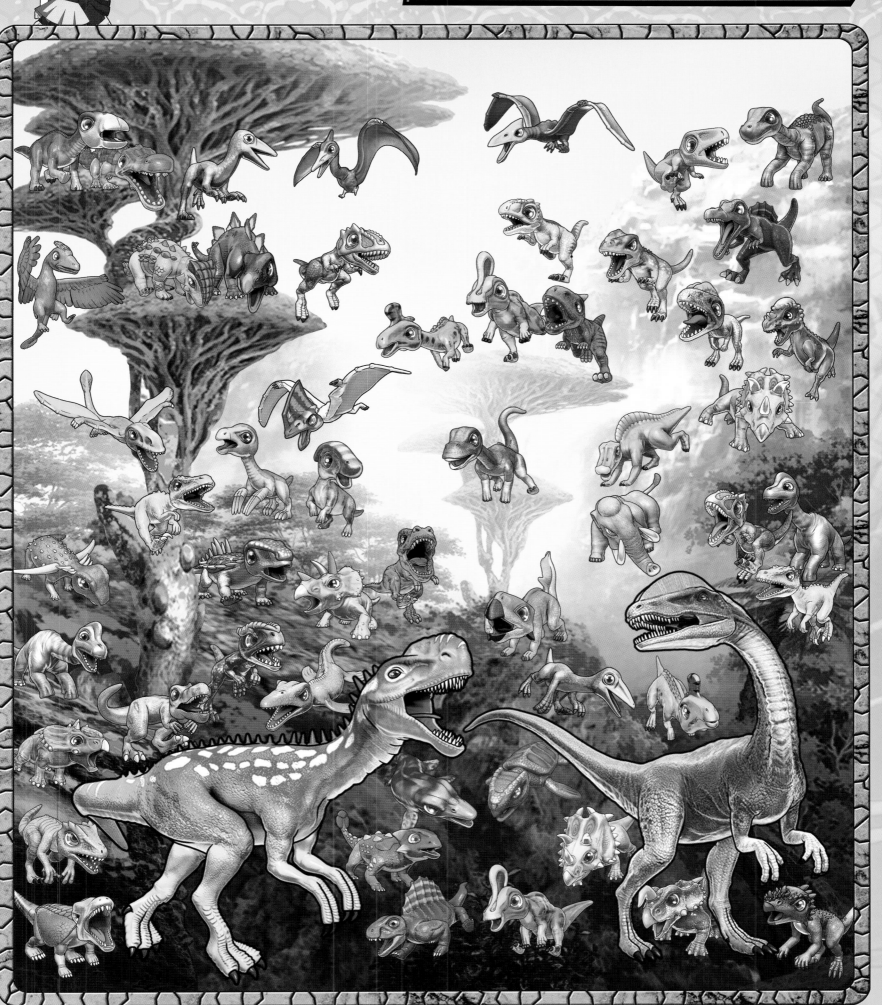

배틀 기술

공룡들은 각자 특별한 배틀 기술을 가지고 있어.
공룡들의 배틀 장면을 함께 지켜보며,
공룡마다 어떤 기술을 사용하는지 관찰해 볼까?

두 그림을 비교해 보고,
다른 부분 9군데를 찾아봐!

다른 곳을 찾을 때마다 색칠해 봐!

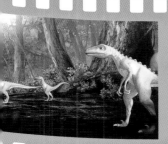
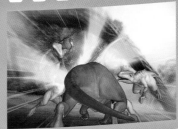

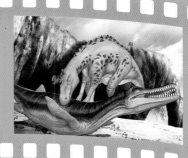

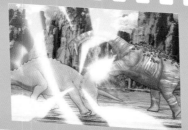
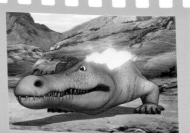

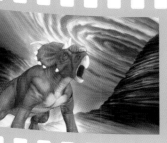

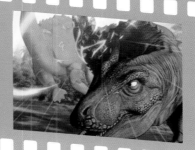

동굴 채집

채집가들이 숲을 지나 동굴로 가고 있어.
동굴 안에는 어떤 타이니소어들이 숨어 있을까?
다 함께 동굴로 출동해서 타이니소어를 찾아보자!

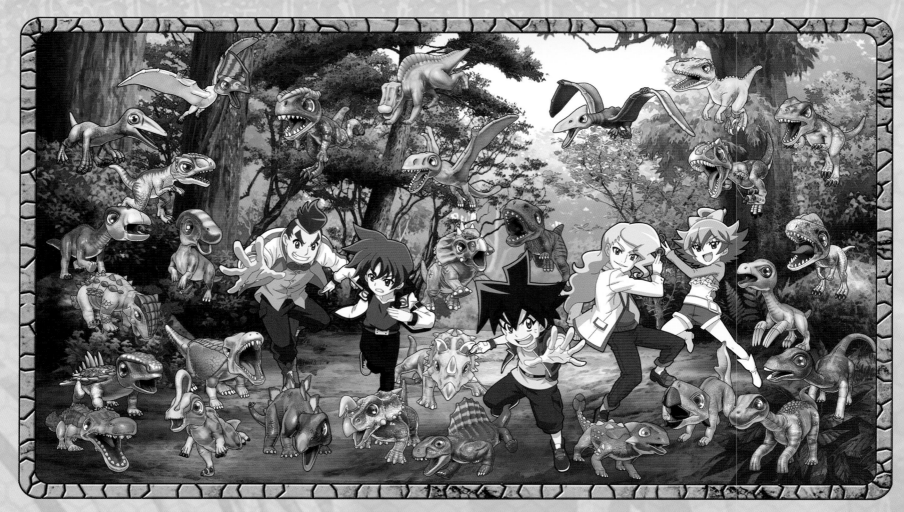

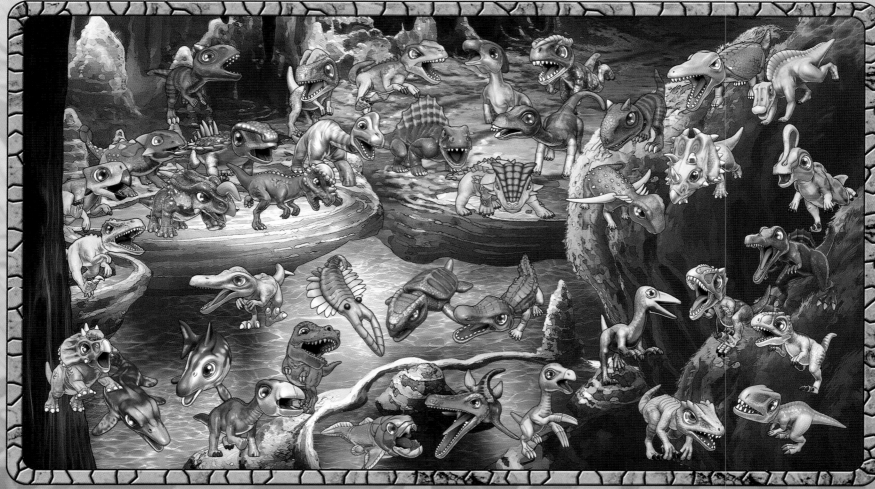

두 그림을 비교해 보고,
다른 부분 10군데를 찾아봐!

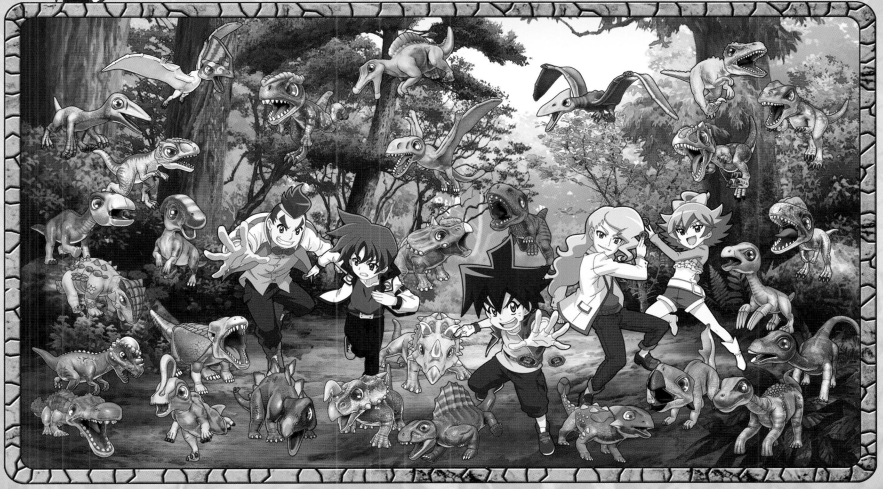

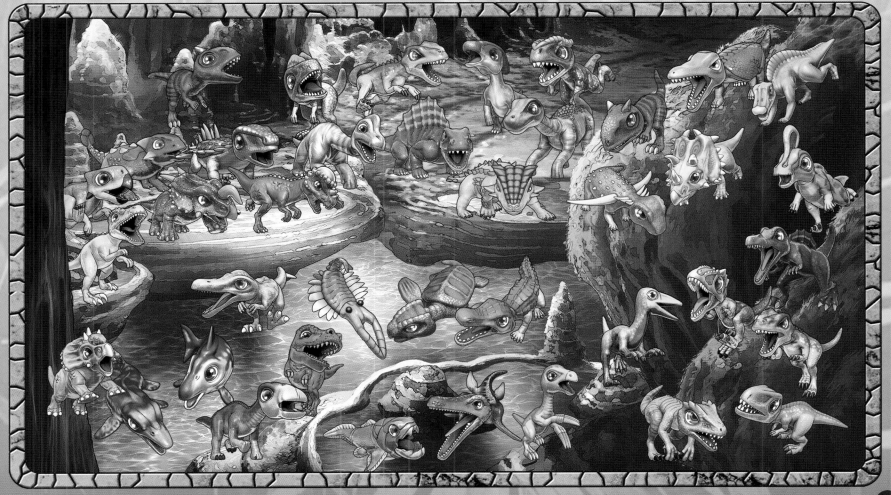

꾸불꾸불! 미로를 통과하자!

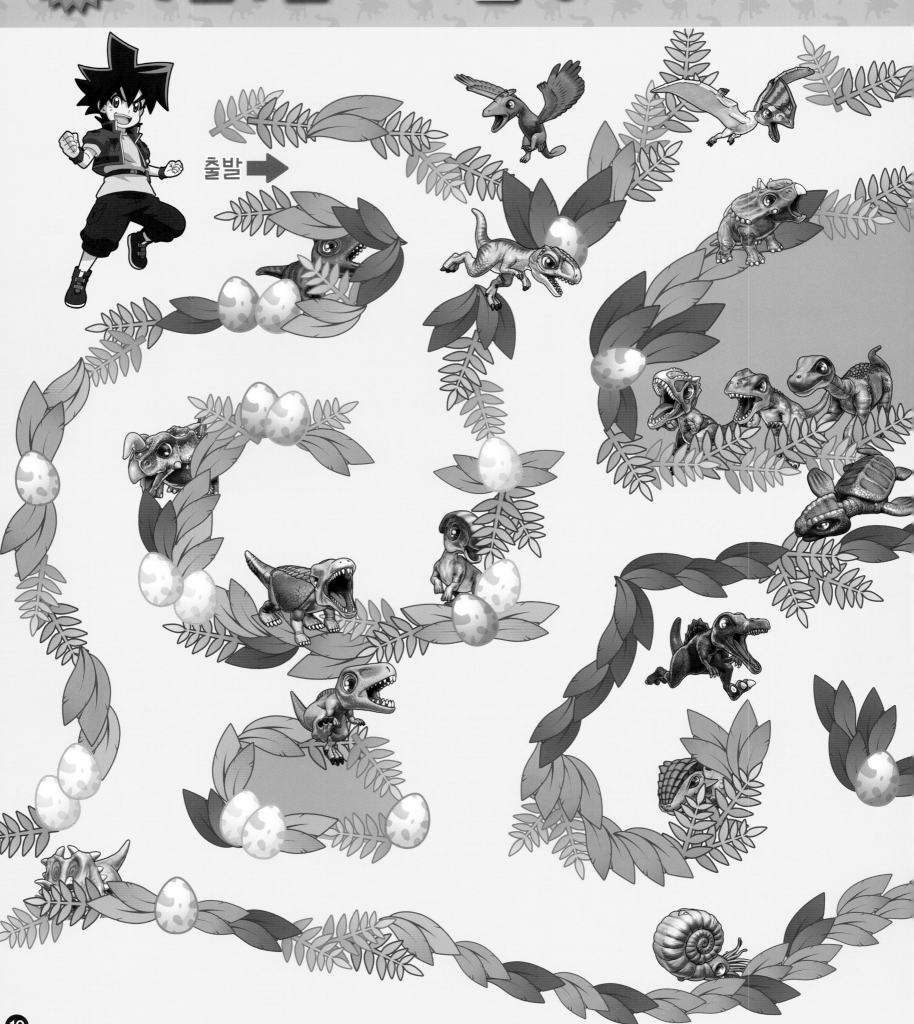

출발 ➡

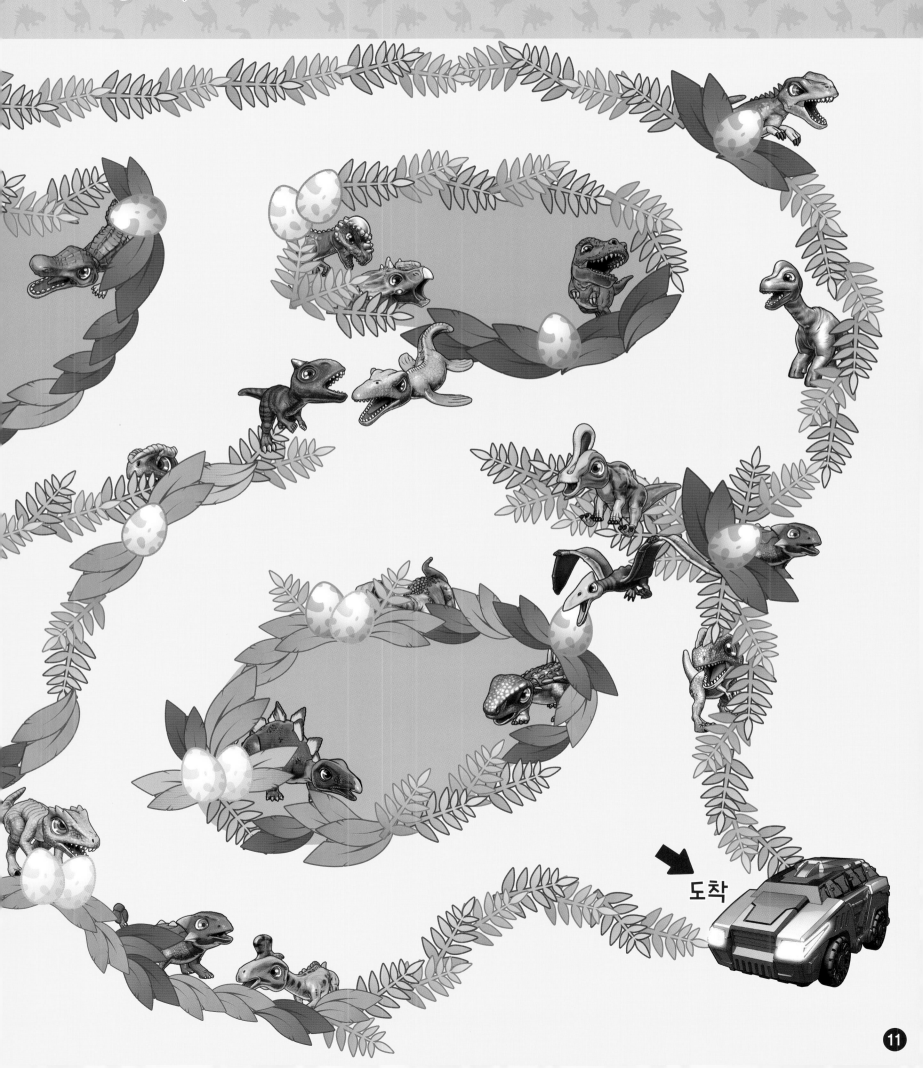

용찬이가 알키온을 만나러 가고 있어.
미로를 통과하며, 사이사이 숨어 있는 타이니소어들도 찾아봐!

도착

소나기를 피하자!

갑자기 쏟아지는 여름 소나기에
타이니소어들이 나무 밑으로 숨었어!
꼭꼭 숨어 있는 타이니소어들을 찾아봐!

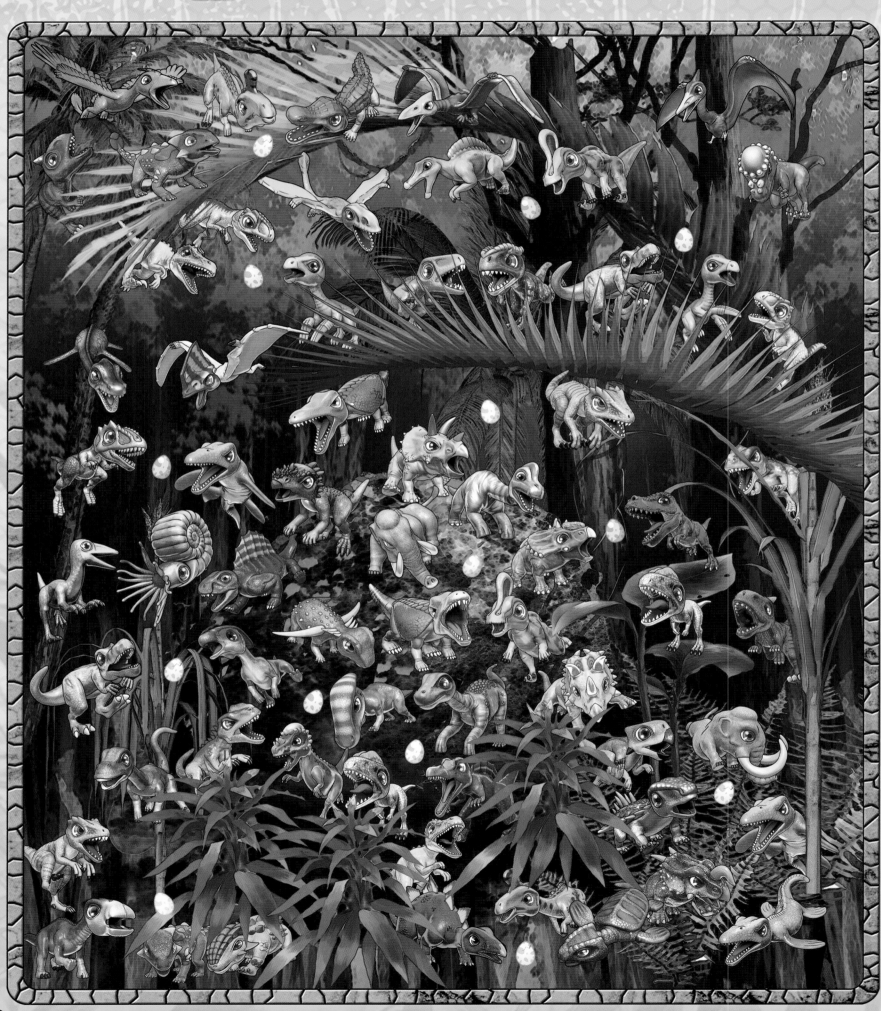

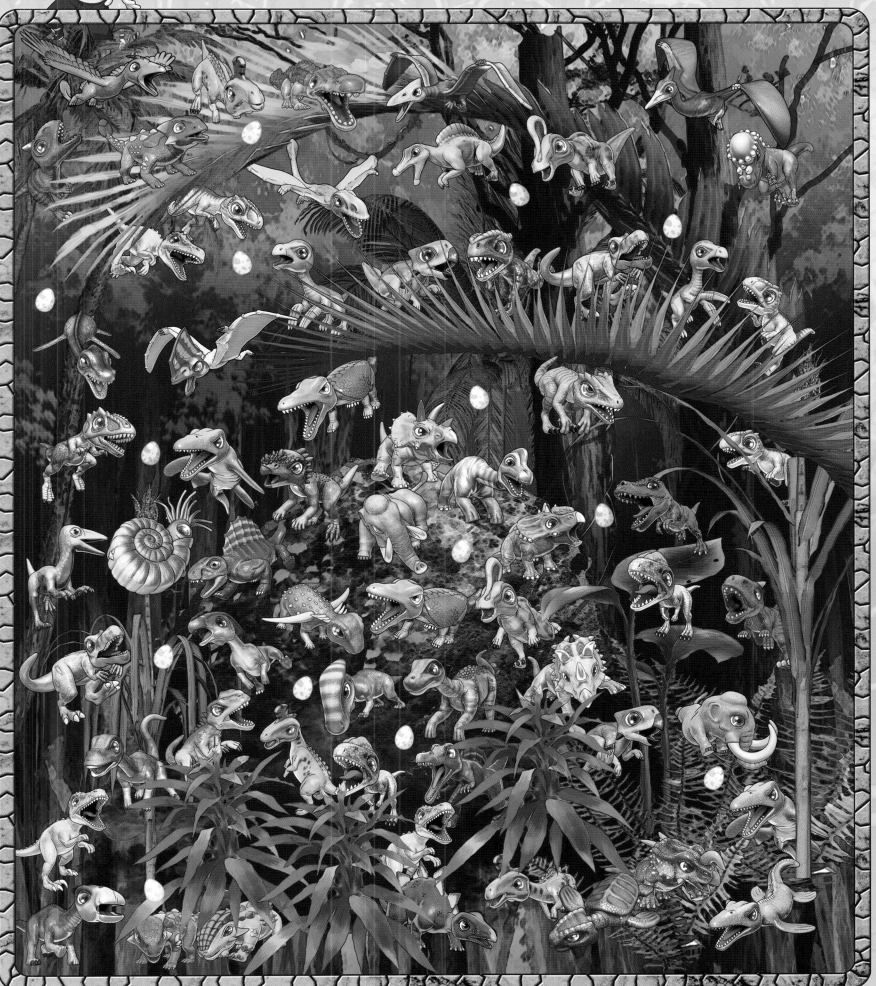

사라졌다, 나타났다!

공박사의 실험실에 모여 있는 타이니소어들.
눈 깜짝할 때마다 사라졌다, 나타났다 하고 있어.
눈 크게 뜨고 타이니소어들을 지켜보자!

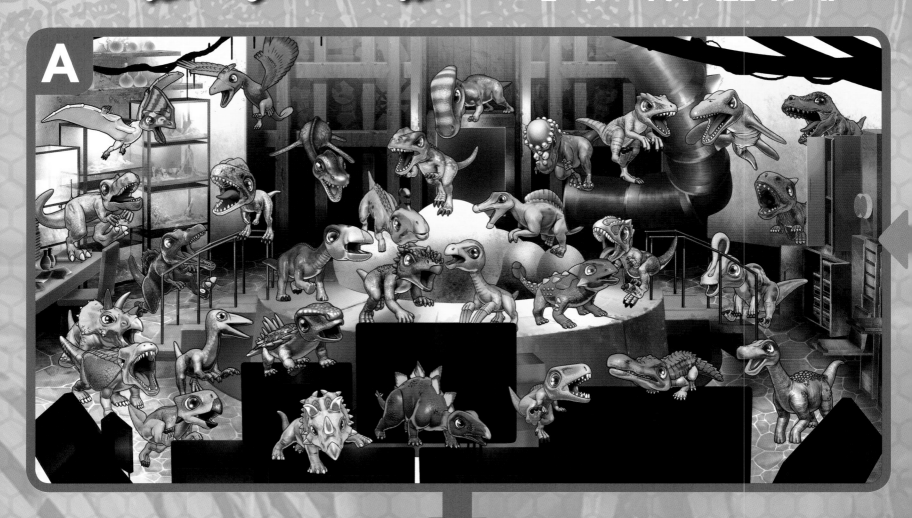

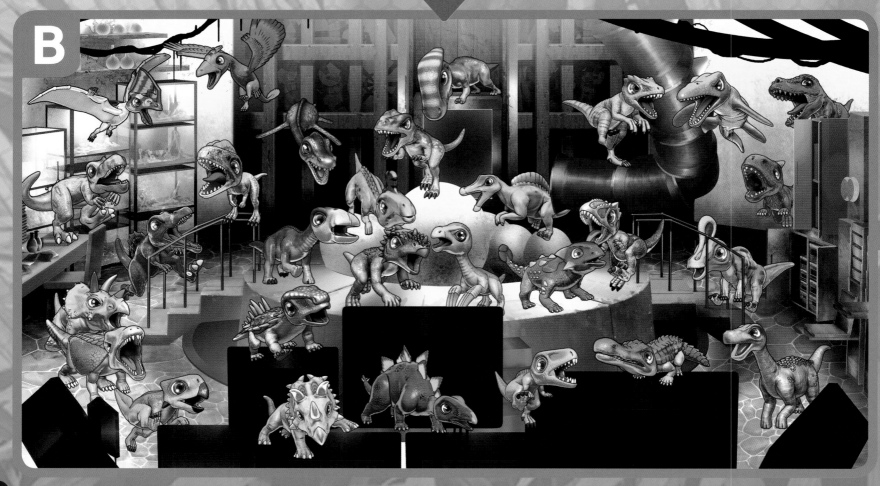

그림 A와 B에서 사라진 타이니소어 둘을 찾아봐!
그림 B와 C에서 새로 나타난 타이니소어 넷을 찾아봐!
그림 C와 D에서 사라진 타이니소어 넷을 찾아봐!
그림 D와 A에서 새로 나타난 타이니소어 둘을 찾아봐!

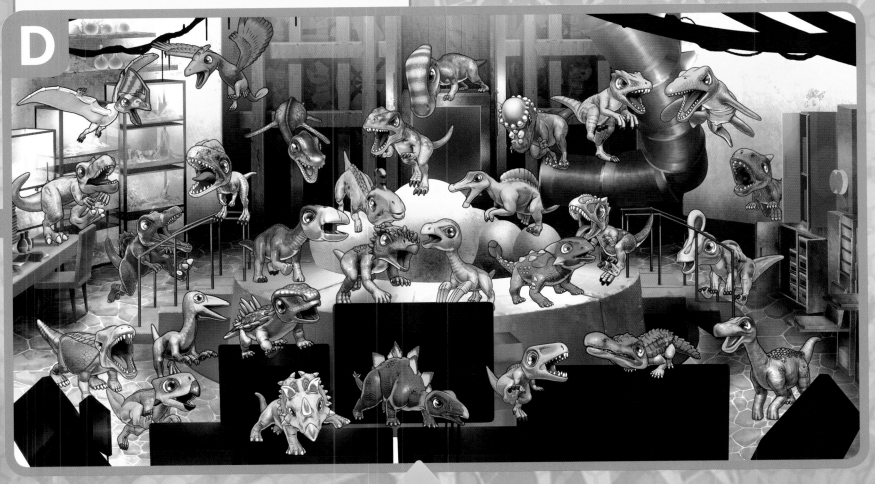

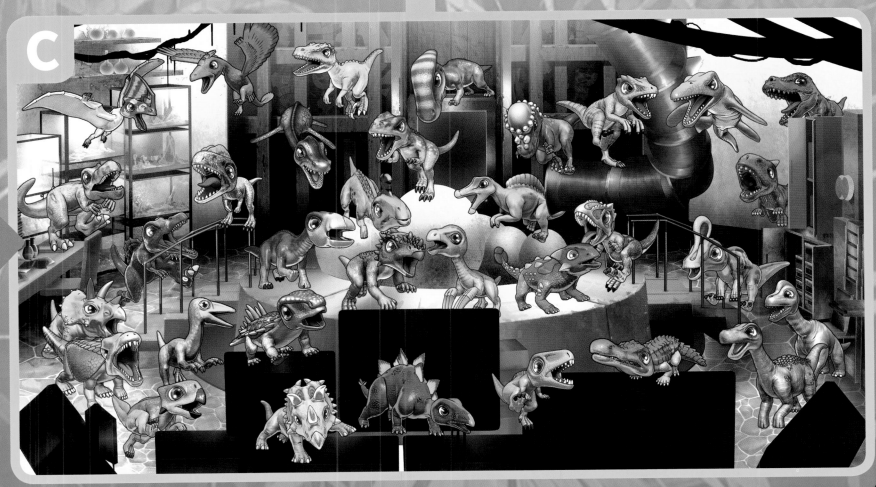

타이니소어 블루마블

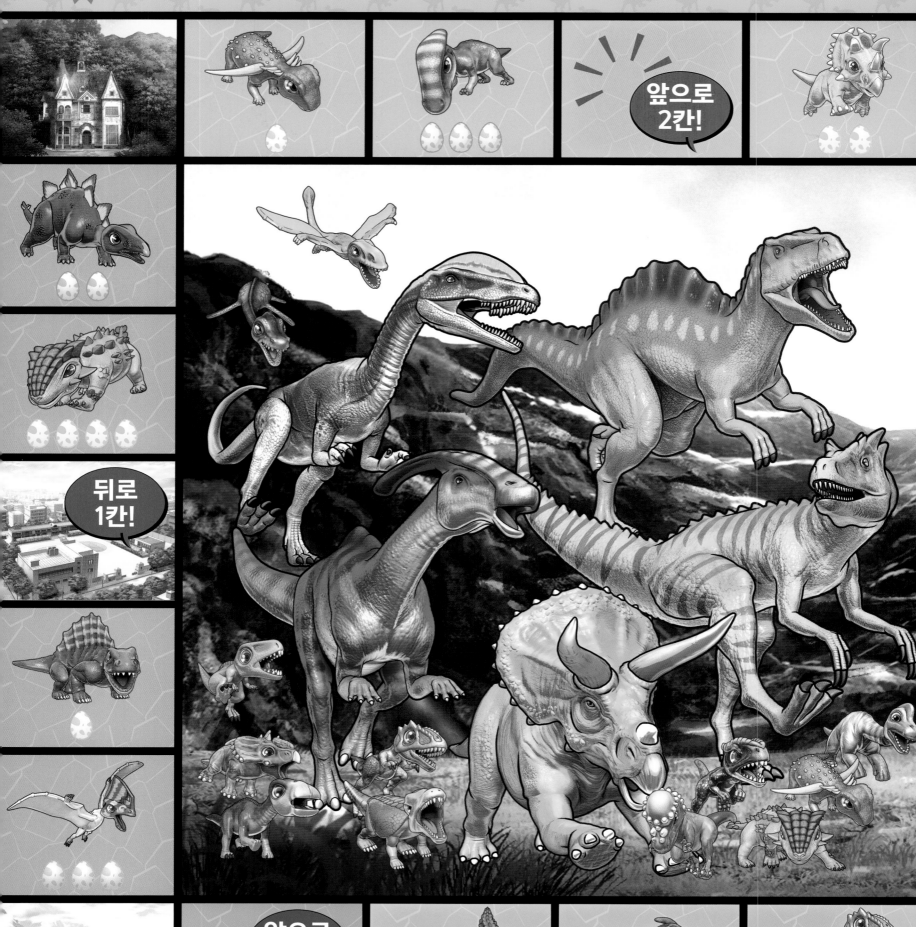

주사위를 던져 나오는 숫자만큼 칸을 이동하면서 알을 더 많이 모으는 사람이 이기는 게임이야.
재미난 게임을 즐기고, 가운데 그림에서는 변신에 성공한 큰 공룡들도 찾아봐!

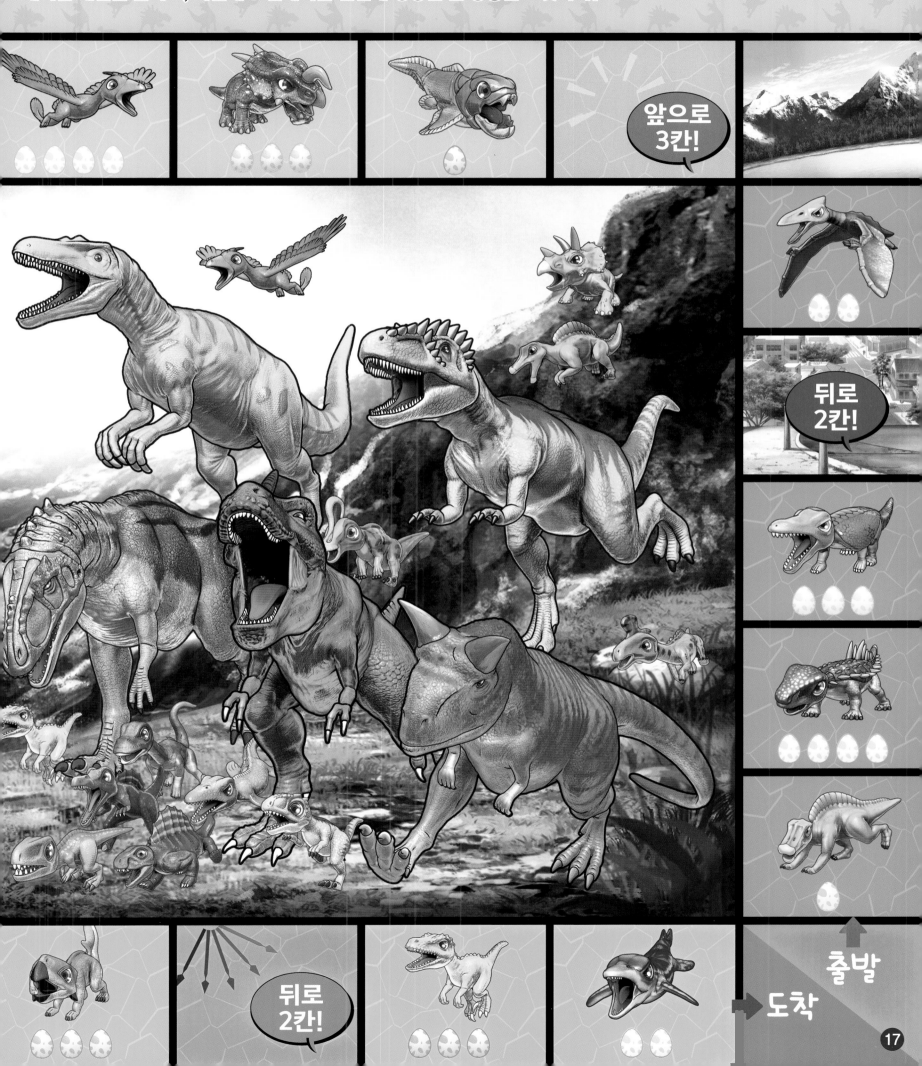

앞으로
3칸!

뒤로
2칸!

뒤로
2칸!

출발

도착

17

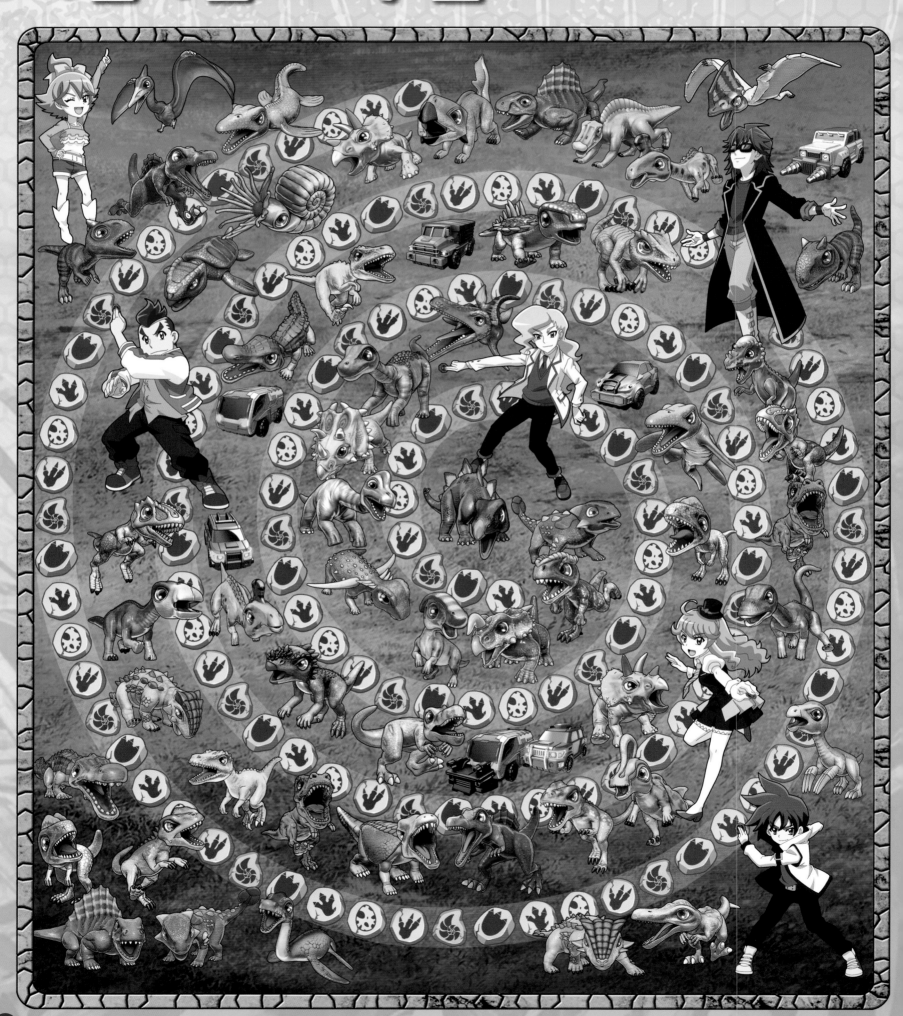

두 그림을 비교해 보고,
다른 부분 13군데를 찾아봐!

다른 곳을
찾을 때마다
색칠해 봐!

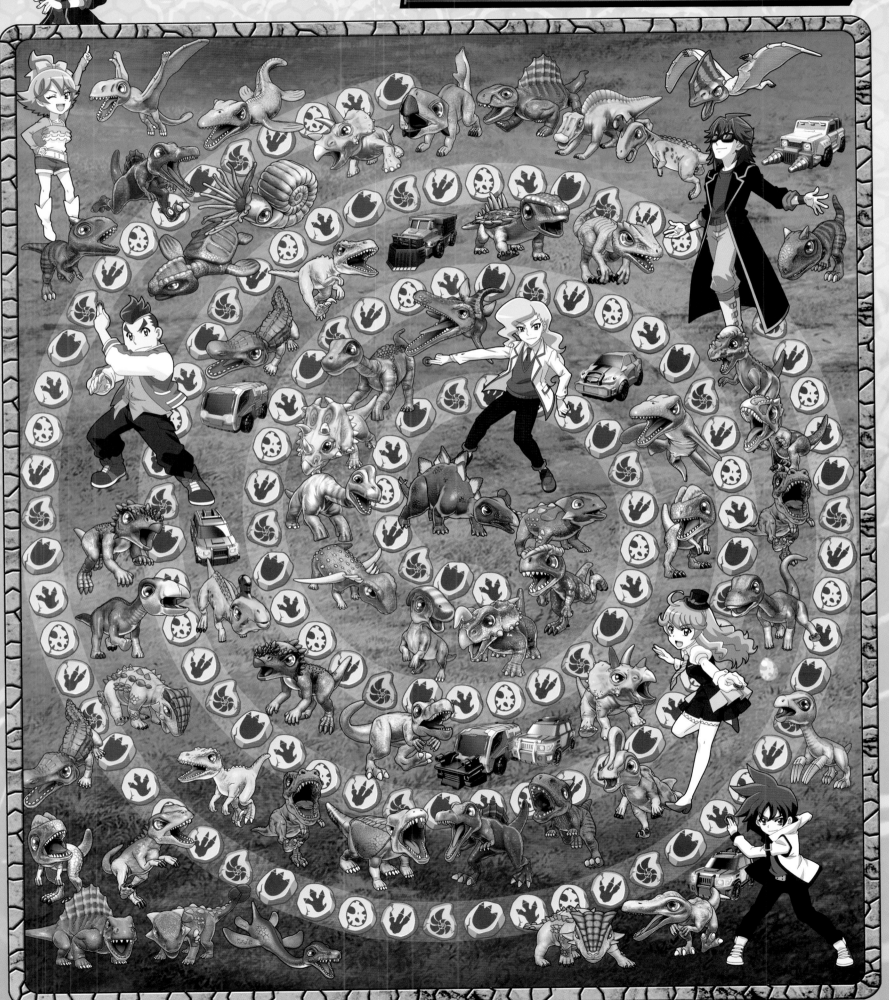

19

꽁꽁 언 세상

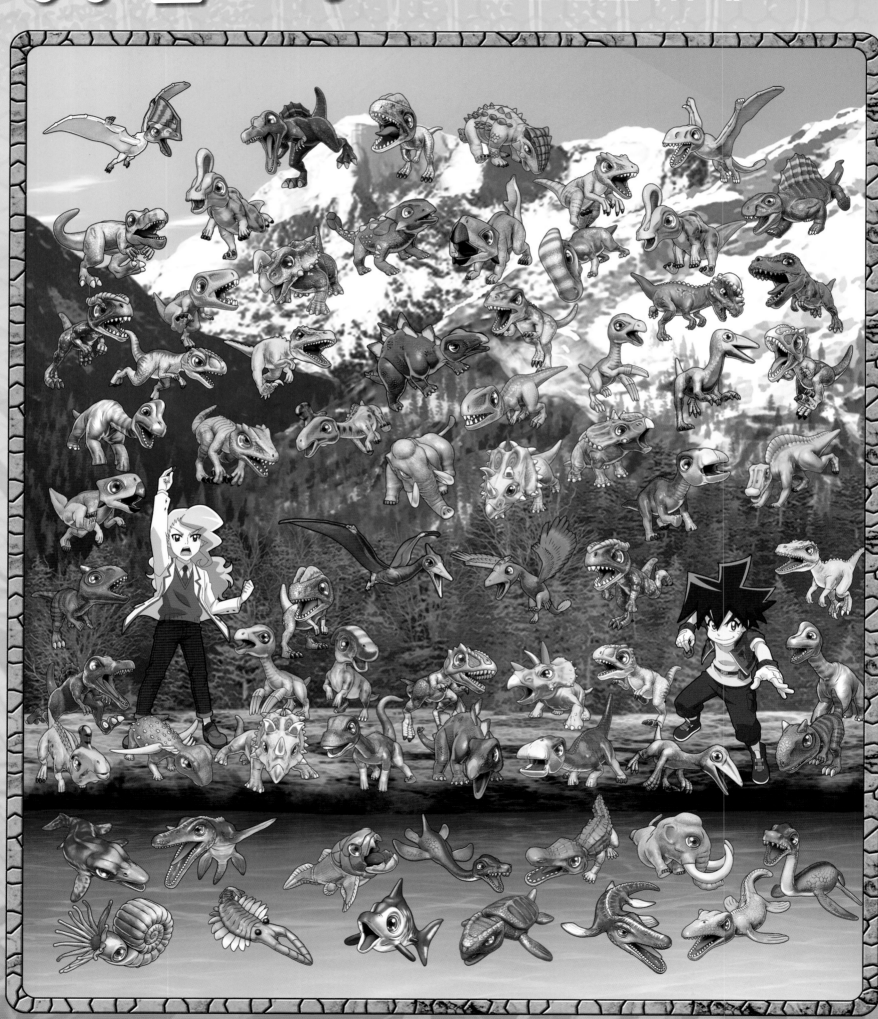

두 그림을 비교해 보고,
다른 부분 14군데를 찾아봐!

다른 곳을
찾을 때마다
색칠해 봐!

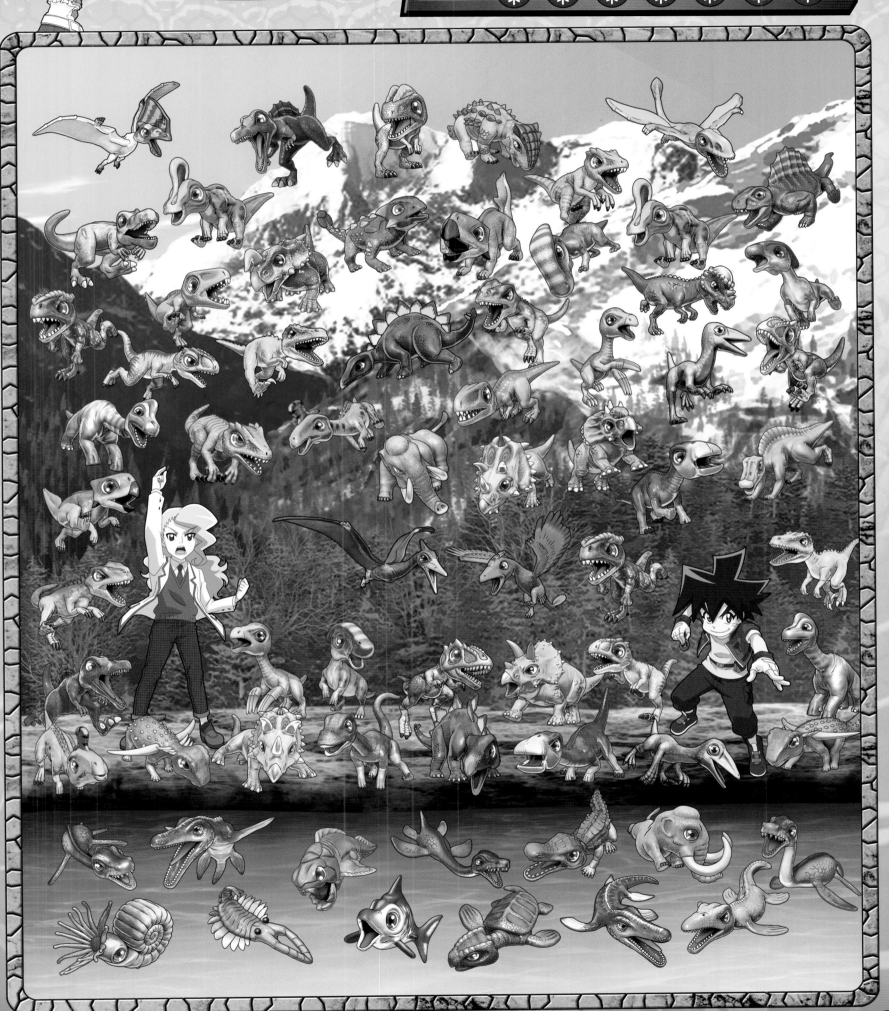

어디 어디 있을까?

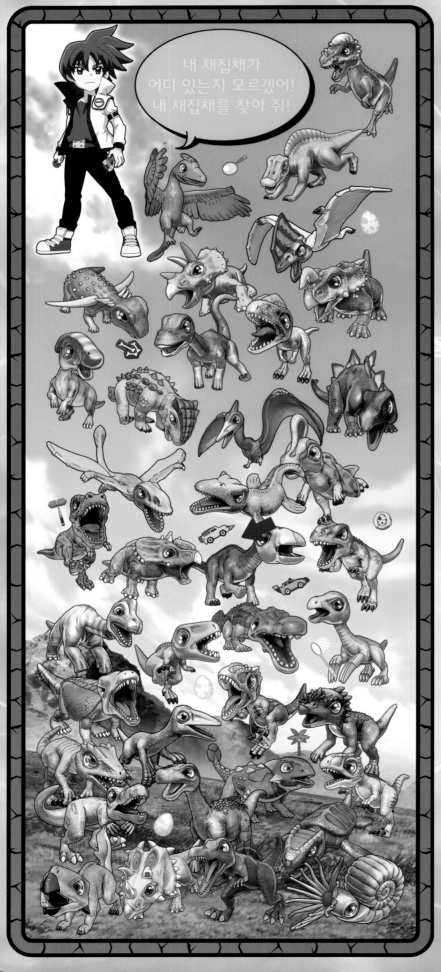

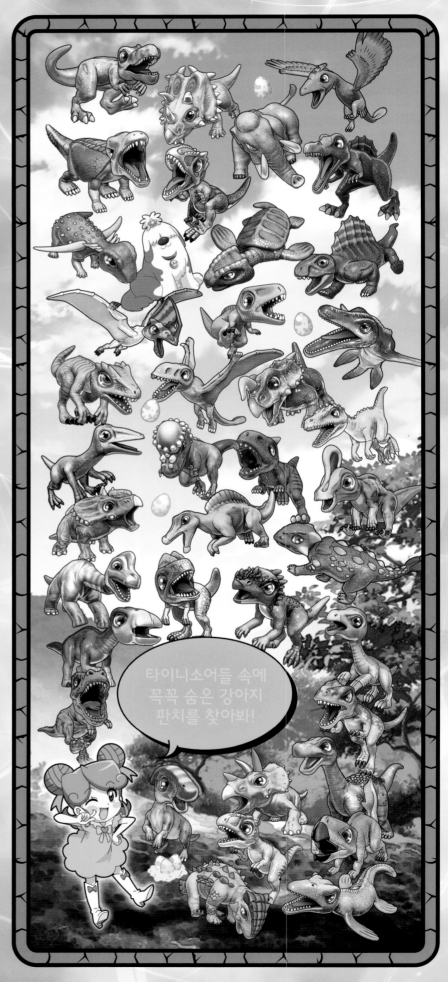